AGIS,

TRAGÉDIE,

EN CINQ ACTES ET EN VERS,

Représentée pour la premiere fois à Versailles devant Leurs MAJESTÉS par les Comédiens François, le 23 Décembre 1779; & à Paris le 6 Mai 1782;

Par M. LAIGNELOT.

Prix, 30 sols.

A PARIS;

Chez DEMONVILLE, Imprimeur-Libraire de l'Académie Françoise; rue Christine.

M. DCC. LXXXII.

PERSONNAGES.

AGIS, Roi de Sparte.	M. DELARIVE.
LÉONIDAS, beau-pere d'Agis, & son ancien Collegue au Trône.	M. VANHOVE.
AGÉSISTRATE, mere d'Agis.	Mlle. THÉNARD.
CHÉLONIS, fille de Léonidas, femme d'Agis.	Mlle. SAINVAL.
LYSANDER, ancien Ephore, ami d'Agis.	M. BRIZARD.
AMPHARÈS, Ephore.	M. DORIVAL.
Quatre ÉPHORES & SÉNATEURS du parti d'Agis.	M. MARSY.
Quatre autres ÉPHORES & SÉNATEURS créés par Léonidas.	{ M. GRAMMONT. { M. FLORENCE.
Troupe de RICHES & de GRANDS du parti de Léonidas.	
Troupe de PEUPLE du parti d'Agis.	
UN CHEF DE SOLDATS.	M. GARNIER.
UN SOLDAT.	M. DUNAN.
Troupe de SOLDATS Étrangers.	

La Scene est à Sparte, dans le Palais des Rois. On voit sur le devant du Théâtre, une Statue de Lycurgue.

AGIS,
TRAGÉDIE.

ACTE PREMIER.

SCENE PREMIERE.

AGÉSISTRATE, *seule.*

JE viens d'armer mon fils ! c'est aux Dieux à juger
Lequel des deux partis ils doivent protéger :
Dans leurs mains est le sort du gendre & du beau-pere.
Permets, ô mon Pays, qu'un instant je sois mere.
Palais des Rois, Palais témoin de mes ennuis,
Pour la derniere fois tremblante pour mon fils,
Je viens te faire entendre une plainte importune.
Tel, hélas, qui paroît plus grand que sa fortune,

A ij

Dans le sein de ses Dieux souvent cache ses pleurs.
Quel que soit mon destin, de honteuses douleurs
Ne dégraderont point l'ame d'Agésistrate :
Je te le jure, à toi, sublime Spartiate,
Qui perds cinq fils vaillans, & cours d'un front joyeux
Pour ton Pays vainqueur rendre graces aux Dieux.
Femme digne en effet d'avoir reçu la vie,
Quand Sparte à des Tyrans n'étoit point asservie,
Et d'avoir eu cinq fils à lui sacrifier !
A ta gloire, à ton nom daigne m'associer,
Si j'imite aujourd'hui ta constance immortelle !
Mais l'intérêt d'Agis hors du Palais m'appelle.
Allons vers Lysander, qui, courbé sous les ans,
Conserve un cœur de feu pour haïr les méchans ;
Au défaut de son bras, que la force abandonne,
Dans le Sénat contr'eux son éloquence tonne :
Jeune, il les combattoit ; sur le bord du tombeau,
Son auguste vieillesse est encor leur fléau :
Sage, il m'enseignera quel parti je dois prendre....
Le voici. Digne ami, que venez-vous m'apprendre ?

SCENE II.

AGESISTRATE, LYSANDER.

LYSANDER.

Que le peu de vrais fils dont s'honore l'Etat
Court à Léonidas présenter le combat:
De Soldats étrangers une troupe en furie
Ramene le barbare au sein de sa Patrie ;

TRAGEDIE.

A ses côtés, dit-on, marchent ses vils soutiens;
Les Grands, qui redoutoient le partage des biens.
On rapporte de plus qu'une femme éplorée
S'avance lentement, de Soldats entourée :
Elle suit le Tyran : sa démarche, ses yeux,
Tantôt baissés, tantôt se tournant vers les Cieux;
Ses lugubres habits, ses larmes, son visage,
Du sort le plus cruel offrent la triste image :
C'est la femme d'Agis, dont ce Ciel irrité
Eût du récompenser la rare piété ;
C'est cette fille enfin religieuse, austere,
Qui d'un devoir sacré victime volontaire,
Quitta de son époux & le Trône & le lit,
Pour adoucir l'exil de son pere proscrit.
Chélonis ne vient point par la haine aveuglée;
Du fier Léonidas la fille désolée
D'un pere contre Agis n'excite point le bras.

AGÉSISTRATE.

Elle a le cœur trop grand pour ne l'estimer pas.
Mais que fait Cléombrote? Assis au rang suprême,
Soutient-il, Lysander, l'honneur du diadême?

LYSANDER.

Il est digne des temps où fleurissoient les Loix.

AGÉSISTRATE.

J'en rends graces aux Dieux.

LYSANDER.

 Sparte, qui veut deux Rois
Tous deux régnant ensemble, & du sang Héraclide,
N'eût jamais pu choisir un chef plus intrépide.

AGÉSISTRATE.

Sparte compte de plus un brave défenseur!

AGIS,

LYSANDER.

Oui ; de Léonidas ce vaillant successeur
Court défier Agis, en combattant pour elle
A qui remportera la palme la plus belle.

AGÉSISTRATE.

Spectacle attendrissant ! Mes yeux auront donc vu
Deux Rois se disputer le prix de la vertu !

LYSANDER.

Nos ennemis sur nous du nombre ont l'avantage ;
Mais le parti d'Agis les surpasse en courage :
Par l'amitié, l'honneur, attachés à son sort,
Tous ont juré de vaincre ou de trouver la mort.
Pour moi, que la vieillesse appésantit & glace,
Me flattant d'entraîner le Peuple sur leur trace,
Devant lui j'ai paru ; mais, ne l'ébranlant pas,
Vers le Sénat soudain j'ai dirigé mes pas :
Là, si toute vertu n'est pas encor bannie,
De Sparte je verrai triompher le génie,
Me disois-je : le Peuple, imitateur des Grands,
Encense à leur exemple ou proscrit les Tyrans.
Un Dieu sembloit presser ma démarche trop lente.
J'arrive : on s'assembloit. A mes yeux se présente
Un Sénat où régnoient l'épouvante & le deuil :
J'y cherche vainement ces monstres dont l'orgueil
Et le luxe insultoient aux mœurs de nos ancêtres ;
La dissolution fait aisément des traîtres :
Près de Léonidas tous s'étoient retirés.
Alors, en m'adressant aux Ministres sacrés,
Aux vieillards qui formoient ce Conseil vénérable,
J'accuse leur effroi ; d'un Sénat équitable
Je trace les devoirs & les mâles vertus.
Les Ephores sur tout paroissant abattus,

J'expose en peu de mots leur terrible puissance ;
J'ajoute : Si l'Etat doit son obéissance
Aux deux Rois qu'il éleve à cet illustre rang,
Contre ces demi-Dieux orgueilleux de leur sang,
(Mere d'un de nos Rois, excusez ma franchise)
Du Peuple à votre emploi la défense est commise,
Ephores : en Tyrans s'ils osent s'ériger,
L'Etat vous a créés pour oser les juger.
Puis, cédant au transport du zele qui m'entraîne,
Je peins un Magistrat qui descend dans l'arêne,
Digne Athlete des Loix, les venge du mépris,
Ou périt en héros sous leurs nobles débris ;
Ce fier mortel enfin, je l'égale aux Dieux même.
Chacun d'eux aspirant à cet honneur suprême,
Un saint enthousiasme enflamme tous les cœurs.
Dans ce Palais, bientôt Ephores, Sénateurs,
Viendront vous conjurer de leur servir de guide :
Montrez-vous à leur tête ; allez, mere intrépide,
De ce Peuple glacé ressuscitez l'amour :
Si votre fils succombe en ce funeste jour,
Que mille bras, armés pour protéger sa vie,
Lui soient un sûr rempart contre la tyrannie....
Mais le Sénat s'avance.

AGIS,

SCENE III.

AGÉSISTRATE, LYSANDER, quatre ÉPHORES, SÉNATEURS.

AGÉSISTRATE.

Inspirez-moi, grands Dieux !
(au Sénat.)
Approchez, Sénateurs, Ministres courageux.
(aux Ephores.)
Après deux ans d'exil, pour venger son outrage,
Le fier Léonidas, étincelant de rage,
Vient au superbe rang qu'Agis lui fit quitter
Remonter en triomphe, & l'en précipiter.
(aux Sénateurs.)
Vous savez, quand mon fils entra dans sa famille,
A quel prix j'adoptai Chélonis pour ma fille,
Vous, devant qui l'impie, attestant ces liens,
Jura de rendre égaux tous nos Concitoyens,
De partager entr'eux les champs qu'égaux & frères,
Sous Lycurgue, jadis moissonnerent nos peres ;
Vous déposerez tous comme il s'est parjuré :
Les sermens violés, est-il rien de sacré ?
Bientôt.... Mais, Sénateurs, je découvre avec joie
Le fier ressentiment où vos cœurs sont en proie :
Rappellez, pour nourrir ce généreux courroux,
Son mépris insultant pour Agis & pour vous ;
Peignez-vous sa fureur que nul frein ne réprime :
Il foule aux pieds les Loix, il ravage, il opprime ;

TRAGÉDIE.

Il ne voit que de l'or ; &, pour le posséder,
Le forfait le plus noir ne peut l'intimider :
Bien plus, le cruel marche au sein de sa Patrie,
Entouré de Soldats qui veillent sur sa vie ;
Et, dans leurs rangs épais soigneux de se cacher,
Il ordonne la mort de qui l'ose approcher.

UN SÉNATEUR.

Il paya cher l'abus qu'il fit de sa puissance.

AGÉSISTRATE.

Le Sénat, il est vrai, punit son insolence :
Son gendre, que le Peuple & les Loix protégeoient,
Le renversa du Trône où tous deux ils siégeoient.
Sparte exige deux Rois : Cléombrote eut sa place.
Jusques-là, Sénateurs, par votre heureuse audace,
Vous fûtes pour Agis faire incliner le sort ;
Mais quel terrible écueil nous attendoit au port !

UN SÉNATEUR.

Un instant a détruit la plus belle espérance.

AGÉSISTRATE.

Un instant vous a donc ravi votre constance !
Dans les plus grands périls un vertueux Sénat
Doit-il jamais douter du salut de l'Etat ?
Quand de Léonidas la chûte encor nouvelle
Des Riches & des Grands épouvantoit le zele,
Et que, de sa défaite étourdis & tremblans,
Ils ne pouvoient former que des vœux impuissans ;
Parlez, si le Sénat, sans tarder davantage,
Faisant de tous les biens un généreux partage,
Eût couronné l'espoir de ce Peuple emporté,
Qui chassoit le Tyran, pour voir l'égalité,
De ce Peuple aujourd'hui craindroit-il la colere ?
Tous regardoient Agis comme un Dieu tutélaire ;

Et, dans ce jeune Roi trouvant un bienfaiteur,
L'appelloient & leur pere & leur libérateur.
Les Dieux étoient pour nous : quelques brigues secretes
S'élevent, & l'on croit qu'abolissant les dettes,
Avant d'exécuter le partage juré,
C'est s'ouvrir au succès un chemin assuré ;
Et que l'égalité, mûrissant en silence,
Triomphera bientôt de l'altiere opulence.
Le Peuple vainement sollicite à grands cris
De l'exil du Tyran le digne & juste prix ;
Les Rois pressent en vain ; le Sénat persévere ;
Et, pensant le servir, prolonge sa misere.
Voilà votre conduite : & vous êtes surpris
Que ce Peuple au combat ne suive pas mon fils ?
Ah ! peut-être les maux que le Ciel nous envoie,
Son indignation les contemple avec joie !
D'un Roi, qu'il juge ingrat, détournant son amour,
De l'Oppresseur peut-être il bénit le retour,
Et, Tyran pour Tyran, préfere qui le venge !
Ce discours peu fardé vous doit paroître étrange.
Le repentir est peint sur vos fronts consternés ;
J'y lis votre douleur. Sénateurs, pardonnez :
L'auguste vérité, quoique souvent cruelle,
Aime à se faire entendre aux cœurs aussi purs qu'elle.

LYSANDER.

Nous ne la craignons point, Madame ; trop heureux,
Quand son divin flambeau daigne luire à nos yeux !
Mais notre aveuglement, à Sparte si funeste,
L'eût-il jamais été sans le courroux céleste,
Sans cette guerre enfin qui, loin de son pays,
Occupa si long-temps votre valeureux fils ?

TRAGÉDIE.

De-là tous nos malheurs : ce fut en son absence
Que le parti contraire acquit cette puissance,
Qui maintenant le porte à paroître au grand jour;
Qu'on séduisit le Peuple.

AGÉSISTRATE.

 Agis est de retour :
Tandis que sa valeur dispute la victoire,
De ce Roi soupçonné rétablissez la gloire;
Osez vous accuser; osez, pleins de grandeur,
Devant tous ses Sujets confesser votre erreur;
Un si sublime aveu vous rendra leur estime :
Puis, leur peignant mon fils, ce Prince magnanime,
Dites-leur que, le Ciel secondant ses exploits,
De Lycurgue à l'instant les équitables Loix,
La sainte égalité, la discipline antique,
Revivront, du néant tirant la République,
Et reléguant au loin l'affreuse pauvreté,
L'esclavage honteux, & le luxe effronté.

LYSANDER.

Oui, montrez, Sénateurs, qu'une ame noble & ferme
De la plus longue vie illustre encor le terme.
Jeunes, on vous vantoit parmi les plus vaillans :
Pénétré de respect devant vos cheveux blancs,
Le Peuple honorera votre haute sagesse
(Don tardif qu'avec elle apporte la vieillesse !);
Ou, s'il n'est plus d'espoir, nous mourrons constamment.

UN SÉNATEUR.

Nous jurons par les Dieux.....

AGÉSISTRATE.

 Amis, point de serment :
L'honneur & le devoir, voilà nos Dieux suprêmes.
Vos périls sont égaux, vos ames sont les mêmes,

Et la vertu vous joint par d'invisibles nœuds,
Plus forts que les fermens les plus religieux :
Laissez donc aux méchans ce recours inutile.
Lysander, guidez-nous.

LYSANDER.

Ampharès dans la Ville
A devancé nos pas ; son zele....

AGÉSISTRATE.

M'est suspect :
J'ai vu cet Ampharès, naguere, à mon aspect
Se troubler & pâlir ; lui-même, s'il est traître,
Ici ne m'a que trop appris à le connoître.
Il rassuroit mon fils sur sa fidélité :
Je l'observois ; ses yeux, son langage apprêté,
Ses horribles fermens, tout me peignoit le crime
Il sembloit sous le fer endormir la victime.
J'imaginai toujours que son ambition
Fomentoit la discorde & la rebellion,
Attisoit sourdement cette haine couverte
Qui, maintenant puissante, agit à force ouverte :
Et, si de mon côté mon fils se fût rangé,
Ephores, parmi vous il n'eût jamais siégé.
Que voulez-vous ! ma voix n'a pu se faire entendre.
Agis jusqu'au soupçon dédaigne de descendre :
Ampharès lui doit tout : sensible & bienfaiteur,
Rarement on parvient à retirer son cœur....
Il paroît : je frissonne, & de terreur saisie....

SCENE IV.

Les précédens, AMPHARÈS.

AMPHARÈS.

Cléombrote a perdu la Couronne & la vie.

LYSANDER.

O Ciel !

AMPHARÈS.

Léonidas l'a tué de sa main.

AGÉSISTRATE.

O vengeance ! ô fureur !

AMPHARÈS.

Nous résistons en vain ;
Du compagnon d'Agis le sort vraiment funeste
De son parti détruit consternant ce qui reste,
Acheve d'y porter le découragement :
Agis se rend, Madame, ou fuit en ce moment.

AGÉSISTRATE.

Il triomphe, ou n'est plus. Vainement à sa gloire
On voudroit imprimer une tache si noire.
Agis se rend ! En vain on prétend l'avilir ;
Les traîtres devant lui pourront encor pâlir :
Et je cours, des méchans humiliant l'audace,
Si mon fils a vécu, prendre au combat sa place.
(Elle sort.)

LYSANDER.

Allons dans tous les cœurs réveiller le devoir.
(Tous les Sénateurs sortent.)

SCENE V.

LYSANDER, AMPHARÈS.

AMPHARÈS.

Lysander, arrêtez. Quoi ! par son désespoir
Vous laissez égarer ainsi votre courage !
C'est assez, croyez-moi, faire tête à l'orage :
Plus sensés, étouffons tous nos ressentimens ;
Cédons : Agis vaincu dégage nos sermens ;
Le Ciel à ses projets visiblement s'oppose.

LYSANDER.

Je ne sers point Agis, je sers la bonne cause.

AMPHARÈS.

Je vois de toutes parts nos intérêts trahis.

LYSANDER.

Je vois qu'un Citoyen doit tout à son pays.

AMPHARÈS.

Quel pays, justes Dieux, pour un tel sacrifice !

LYSANDER.

Quoi ! si Sparte a failli, dois-je être son complice ?

AMPHARÈS.

Un peuple sans vertu, sans respect pour les Loix !

LYSANDER.

La vertu des Sujets naît de celle des Rois.
On respecte les Loix, quand les Juges suprêmes,
Faits pour les exercer, les révèrent eux-mêmes.

AMPHARÈS.

Vains discours ! Jettons-nous dans les bras du vainqueur.

LYSANDER.

Oubliez-vous qu'Agis est votre bienfaiteur ?

AMPHARÈS.

Sauvé par ma prudence....

TRAGÉDIE.
LYSANDER.
Il rougiroit de l'être.
AMPHARÈS
Comment?
LYSANDER.
Par qui le vend.
AMPHARÈS.
Qu'entends-je!
LYSANDER.
Par un traître.
AMPHARÈS.
Un traître! Ignorez-vous qu'ici j'ai tout pouvoir,
Et que?...
LYSANDER.
Je ne crains rien; je remplis mon devoir.
AMPHARÈS.
Si votre Agis est Roi, je suis son Juge.
LYSANDER.
Ephore,
Vous n'êtes devant moi que plus coupable encore :
Son Juge le trahir!
AMPHARÈS.
Quoi, toujours m'accuser ?
LYSANDER.
Il n'est qu'un seul moyen de me désabuser;
C'est de me démentir aux yeux de la Patrie,
De venir du vainqueur affronter la furie,
En contraignant le Peuple à servir aujourd'hui
Au malheureux Agis & d'asyle & d'appui.
AMPHARÈS.
Moi, d'un audacieux secondant la folie,
Pour un vague projet j'exposerois ma vie!
Plus insensé que lui!...

LYSANDER.

Le masque tombe enfin ;
Tu n'as pu jusqu'au bout cacher ton noir dessein.
Tu prétendois peut-être, esclave mercenaire,
Me faire partager le crime & le salaire ?
Va, perfide, il t'attend ; tu n'échapperas pas :
Jamais les Immortels n'absolvent les ingrats ;
Tu sentiras le poids de leur main vengeresse :
Et, pour premier supplice, avec toi je te laisse.

(*Il sort*).

SCENE VI.

AMPHARES, *seul*.

Suis ton mauvais génie, imprudent Sénateur :
Rien ne sauroit changer mon inflexible cœur.
Malgré ton ascendant sur ce Peuple volage,
Au gré de mes desirs j'acheverai l'ouvrage.
Si le superbe Agis pouvoit vivre vaincu,
Je veux qu'à sa défaite il ait peu survécu.
J'ai choisi, pour dicter l'Arrêt de son supplice,
Les plus intéressés à ce grand sacrifice ;
Et j'attends son rival, pour les voir, près de moi,
Comme Ephores, juger & condamner leur Roi.
Lui puni, c'est à moi de régner en sa place.
Que le sang dont je sors accuse mon audace :
J'ai la force ; & par elle un sceptre est bien acquis :
Le vainqueur me le donne, & m'achete à ce prix ;
Et, sans examiner à qui je m'abandonne,
Je cours aveuglément servir qui me couronne.

Fin du premier Acte.

ACTE II,

ACTE II.

SCENE PREMIERE.

AGIS, & quelques Amis bleſſés, qui le couvrent de leurs boucliers.

AGIS.

Au péril de vos jours pourquoi me ſecourir,
Et de vos boucliers malgré moi me couvrir?
Léonidas nous laiſſe une libre retraite :
Il paroît dédaigner notre entiere défaite.
Cruels amis, pourquoi m'avez-vous entraîné ?
A mourir ſans honneur m'auriez-vous condamné !
Sous les coups du Tyran j'euſſe perdu la vie ;
Ou, par ce fer vengeur ſon audace punie
M'eût fait voir digne ici de Sparte & de mon rang,
Vous êtes inondés de ſueur & de ſang ;

(*Ils font quelques pas*).

Vous marchez, accablés du poids de vos armures !
Sublime dévoûment ! glorieuſes bleſſures !
Vous vous êtes, amis, tous immortaliſés ;
Vos deſtins ſont remplis : de travaux épuiſés,
Cherchez de vos foyers l'abri ſûr & tranquille.
S'il en eſt que leurs pas entraînent dans la Ville ;

Auprès de Lysander qu'ils aillent se ranger;
Ce généreux Vieillard saura les protéger.
Pour moi, j'attends ici d'un front inaltérable
Ce que va décider le sort inexorable.
Le Ciel est juste, amis. Trop fier pour se courber,
Au vainqueur le vaincu saura se dérober:

(*Ils sortent*).

J'en jure par ce fer. Allez ; mais qui s'avance!
Arrachée au combat, seule, à peu de distance,
Ma mere nous suivoit . . .

(*Reconnoissant sa femme*).
En croirai-je mes yeux!

SCENE II.

AGIS, CHÉLONIS.

AGIS.

Chélonis, est-ce toi? Qui t'amene en ces lieux?

CHÉLONIS.

Tes périls, mon devoir. Connois-moi toute entiere.
Quant le sort ennemi persécuta mon pere,
Moi seule contre toi je fus son défenseur;
Et, sans examiner s'il fut un oppresseur,
Si son Arrêt étoit injuste ou légitime,
Qui de vous deux enfin méritoit mon estime,
Il étoit malheureux, je le vis innocent;
Mon époux me parut coupable en le chassant:
Je courus dans l'exil, saintement infidelle,
D'un pere partager la fortune cruelle.

TRAGÉDIE.

Contre toi le destin se déclare aujourd'hui ;
Pour toi je me déclare, & je change avec lui.
L'adversité te rend mon amour & ta femme ;
Agis infortuné regne seul sur mon ame.
Lorsqu'on étoit aux mains, de barbares soldats
A l'écart enchaînoient mon courage & mes pas.
Ah ! sans doute le Ciel en pitié me regarde !
Les cris des combattans ont attiré ma garde ;
Et j'ai su profiter du trouble & de l'effroi,
Pour briser ma barriere & venir jusqu'à toi.

AGIS.

O vertu sans exemple ! O femme incomparable,
Digne d'un meilleur sort, d'un pere moins coupable !

CHÉLONIS.

Fuis son aspect, fuis moi ... Juste Ciel, le voici !
Cher Agis ! cher époux !

SCENE III.

AGIS, CHÉLONIS, LÉONIDAS,
Troupe de Soldats Etrangers.

LÉONIDAS.

Quoi, vous, ma fille, ici !
Venez-vous de ce traître encourager l'audace ?
(*À Agis*).
Et toi, t'es-tu flatté d'obtenir quelque grace,
Et de voir mon courroux dissimuler l'affront
Que mon sceptre brisé fit jaillir sur mon front ?

B ij

Je me suis vu chaſſé du Trône de mes peres,
Chargé d'ignominie, accablé de miſeres,
Dans mon exil affreux n'ayant à mes douleurs
D'autre ſoulagement que ma fille & ſes pleurs;
Penſes-tu que les noms de beau-pere & de gendre,
Ces noms auxquels ton cœur dédaigna de ſe rendre,
Lorſque de ta fureur ils n'ont pu me ſauver,
De la mienne en ce jour puiſſent te préſerver?
Perfide, en ce moment ton ſupplice s'apprête;
A des vengeurs ſacrés je vais livrer ta tête.

CHÉLONIS.

Mon pere!

AGIS.

Chélonis, moins à plaindre que lui;
Ton époux vertueux n'a pas beſoin d'appui.

LÉONIDAS.

Tu ne peux m'échapper.

CHÉLONIS.

Toujours les Dieux contraires
N'armeront contre moi que les mains les plus cheres!
Je n'imaginois pas, mon pere, que par vous
Duſſent m'être portés les plus terribles coups;
Et, ſi de mes malheurs j'avois quelque préſage,
Bien loin de ſoupçonner qu'ils ſeroient votre ouvrage,
Mon trop crédule cœur aimoit à ſe flatter
Qu'avec vous rien pour moi n'étoit à redouter.
Le voilà donc ce prix, dont ma triſte jeuneſſe
Devoit voir par vos ſoins couronner ma tendreſſe!
Pouvez-vous regarder, ſans en être attendri,
Ces vêtemens de deuil, ce viſage flétri,
Ce front morne où l'on voit les glorieuſes traces
Des maux que j'ai ſoufferts de toutes vos diſgraces?

TRAGÉDIE.

Hélas! il vous souvient qu'aux pieds des saints Autels
Chélonis se lia par des nœuds solemnels,
Et que ce cher époux, dans un temps plus prospere,
Mérita mon amour & le choix de mon pere.
Mais, si la pitié cede à vos ressentimens,
Cédez du moins aux Dieux garants de mes sermens;
Et craignez d'attirer la foudre vengeresse
Sur vous qui devant eux dictâtes ma promesse.

LÉONIDAS.
Laisse-là ces sermens que l'ingrat a trahis.

AGIS.
J'ai choisi d'obéir aux loix de mon pays.

LÉONIDAS.
Ces loix veulent ta mort.

AGIS.
 Il faut bien que j'expie
Le crime que j'ai fait en te sauvant la vie.

LÉONIDAS.
Ah! c'en est trop.

CHÉLONIS.
 Mon pere, il n'est donc plus d'espoir!
Je le vois, la nature a perdu son pouvoir.
Eh bien, puisque sa voix ne se fait plus entendre,
Ce n'est point mon époux qu'ici je viens défendre;
C'est vous, c'est votre nom que je veux arracher
A l'opprobre éternel tout prêt à le tacher :
Ce sont vos descendans, c'est une source pure
Que je veux préserver d'une infame souillure.
Le nom de nos aïeux nous passe avec leur sang.
Ah! Seigneur, faudra-t-il que cet illustre rang,
Où vos peres trouvoient le prix de leur courage,
Ne soit pour vos neveux qu'un honteux héritage

B iij

Qui leur fasse envier, comme un souverain bien,
La vile obscurité du dernier Citoyen?
Non, ce n'est point Agis; c'est toute votre race,
Qui me contraint ici de vous demander grace.
Quoi, des Léonidas le sang noble & sacré,
Ce pur sang des Héros jadis si révéré,
Ce sang déïfié par la publique estime,
Ne seroit-il un jour fameux que par le crime?

SCENE IV.

AGIS, CHÉLONIS, LÉONIDAS, AGÉSISTRATE.

AGÉSISTRATE.

Suspends, Léonidas, un moment ta fureur.

AGIS.

Ma mere, où venez-vous?

LÉONIDAS.

 Graces au Ciel vengeur,
Mes mortels ennemis sont tous en ma puissance!

AGÉSISTRATE.

Je ne viens point, cruel, implorer ta clémence;
On ne me verra point, pour fléchir ton courroux,
D'un vainqueur insolent embrasser les genoux:
Je viens, sans que mon sort m'épouvante ou m'abatte,
Voulant quitter la vie en digne Spartiate,
Te demander la mort qu'à moi seule tu dois,
Et contraindre un Tyran d'être juste une fois.
Mon fils est innocent; seule je suis coupable:
Si, te chassant du Trône, il fut Juge implacable,

N'en accuse que moi, qui, dès ses jeunes ans,
Fis naître en lui l'horreur du crime & des méchans;
Punis-moi d'avoir pu former un tel courage:
Ses vertus sont de moi, ses mœurs sont mon ouvrage;
Et ce Héros si fier, par l'exemple ébranlé,
Sans sa mere, peut-être, un jour t'eût ressemblé.
Ce n'est pas tout: apprends qu'en dépit de sa mere,
Le gendre respecta les jours de son beau pere;
Qu'à son cœur je livrai mille assauts superflus,
Et, s'il m'eût obéi, que tu ne serois plus.

AGIS.

Non, tu n'en croiras point une mere égarée.

LÉONIDAS.

J'en crois toute ma haine, après l'avoir jurée,
Je triomphe, la mort va vous unir tous deux.

CHÉLONIS.

Au sein de la victoire Agis fut généreux.
Vous l'avez vu, du Peuple arrêtant la poursuite,
A travers les périls protéger votre fuite,
Permettre à mon amour d'accompagner vos pas;
Et mon pere vainqueur ne l'imiteroit pas!
Il souffriroit qu'Agis, plus que lui magnanime.....

AGIS.

On peut sauver les jours de ceux qu'on mésestime,
Non leur devoir les siens, ou c'est les profaner;
Le crime n'eut jamais le droit de pardonner.

LÉONIDAS.

Je remplirai tes vœux.

AGIS.

 Mais que t'a fait ma mere?
Moi seul, Léonidas, j'ai causé tous tes maux.

AGÉSISTRATE.
Tu dois percer le flanc qui porta ce Héros.
AGIS.
Si de sa mere un fils demande ici la vie,
Ne crois pas cependant que ce fils la mendie.
Connois-moi bien : jamais aux pieds d'un furieux,
Je ne ravalerai mes immortels aïeux ;
Non, de quelque malheur que le sort me menace,
Je ne serai jamais l'opprobre de ma race ;
Et je saurai plutôt lasser ta cruauté,
Que dégrader mon sang par quelque lâcheté.
AGÉSISTRATE.
Il est mon fils !
LÉONIDAS.
Bientôt le plus affreux trépas...
CHÉLONIS.
Il les faudra, cruel, massacrer dans mes bras :
Dieux ! où suis-je ? d'horreur mes cheveux se hérissent !
Regarde, tes soldats eux-mêmes en frémissent !
Le respect vainement impose à ma douleur,
Je ne consulte plus que ma juste fureur ;
Oui, barbare, je veux, étouffant la nature,
Vaincre des sentimens que votre cœur abjure :
Le serment le plus saint m'attache à mon époux.
LÉONIDAS.
Fille coupable, arrête.
AGIS.
Elle s'égale à nous.
CHÉLONIS, *à Agis & à sa mere.*
Vos courages, amis, ont passé dans mon ame.
Agis, oseras-tu m'avouer pour ta femme ;

TRAGÉDIE.

Et, par ce démenti que je donne à mon sang,
Me crois tu digne encor de ce sublime rang?
Ton épouse s'est-elle assez purifiée?
Ma naissance, dis moi, peut-elle être oubliée?
Allons, Léonidas, décide de mon sort;
Mets le comble à ma gloire, en ordonnant ma mort:
Fais voir que Chélonis ne fut jamais ta fille,
M'unissant pour jamais à ma noble famille;
Et crains, si plus long-temps tu parois combattu,
D'être enfin soupçonné d'admirer la vertu.

LÉONIDAS.

Des portes à l'instant, vous, Gardes, qu'on s'empare;
Vous me répondrez d'eux.

(aux Soldats).

Vous, suivez-moi.

(Il sort.)

AGÉSISTRATE.

Barbare!

AGIS.

Tu connoîtras bientôt si l'on peut m'outrager.

CHÉLONIS *sortant avec son pere.*

Par-tout mon désespoir ira vous assiéger.

SCENE V.

AGIS, AGÉSISTRATE.

AGIS.

Maintenant je respire; & sans ignominie,
Bien plus m'affranchissant de toute tyrannie,

Dans ce même Palais, où l'on retient nos pas,
Je puis vous préserver d'un indigne trépas.
Votre fils va montrer aux Rois qu'on persécute
Comme, tombant du Trône, en ennoblit sa chûte.

AGÉSISTRATE.

Qui peut nous dérober à la fureur du sort?
Parlez !

AGIS.

Ce fer.

AGÉSISTRATE.

Comment ?

AGIS.

En me donnant la mort :
Voici mon noble appui. Vous restez immobile !
Ce glaive protecteur va m'ouvrir un asyle
D'où la vertu se rit du crime triomphant.
Sauvé, libre par lui, je n'aurai d'un méchant
Honteusement reçu ni la mort ni la vie.
Que mon ame aux Enfers va descendre ravie !...

AGÉSISTRATE.

Que l'excès des vertus lui-même est dangereux !
Vous irez donc, inscrit parmi les fils pieux,
Grossir des mauvais Rois la foule trop immense !
A pas précipités vers moi la mort s'avance ;
Et de notre ennemi tout le ressentiment
Ne pourra que hâter mon trépas d'un moment.

AGIS.

C'est ce moment qu'il faut que mon bras vous procure.
Vivez, non pour languir dans une haine obscure,
Mais pour aller par-tout me chercher des vengeurs.
Courez chez nos voisins inspirer vos fureurs ;

TRAGÉDIE.

Faites passer en eux tout l'amour d'une mere;
Qu'il leur semble venger ou leur fils ou leur frere;
Et qu'enfin, mes Sujets livrant mon assassin,
Vos mains, vos propres mains, lui déchirent le sein.

AGÉSISTRATE.

O Cité malheureuse!

AGIS.

Elle est mon ennemie.
Ne lui devant plus rien, je veux fuir l'infamie.

AGÉSISTRATE.

Dis plutôt que d'un Roi tu veux fuir les travaux.
Non, ce n'est pas ainsi que meurent les Héros:
Vois ces vrais Citoyens, enfans de la Patrie,
Noble race que Sparte en sa gloire a nourrie;
Quand la force venoit à l'emporter sur eux,
Ils cédoient, & pourtant s'estimoient généreux,
Supportant dignement leur malheur domestique,
Dans l'espoir de servir encor la République.
Mais se donner la mort, c'est céder lâchement,
C'est se montrer vaincu, l'avouer hautement.
As-tu donc adopté l'orgueilleuse maxime,
Qui nomme ce trépas un acte magnanime?
Il en coûte si peu pour se le procurer,
Qu'on pourroit aisément à ce prix s'illustrer.
La mort d'un Citoyen ne peut être honorable,
Qu'autant qu'à la Patrie il la rend profitable.
A l'opprobre, mon fils, c'est te vouer enfin,
Que, pour l'amour de toi, t'immoler de ta main.

AGIS.

(*On entend des cris*).

Entendez-vous ces cris? Avant qu'on me saisisse,
Reçois, ô mon pays, ce dernier sacrifice!

SCENE VI.

AGIS, AGÉSISTRATE, LYSANDER.

LYSANDER.

Mon Prince, paroissez. Le Peuple au désespoir
A chassé votre garde, & demande à vous voir :
Venez mettre à profit ce retour de courage.
Au Sénat le Tyran court, frémissant de rage :
Il va, dit-on, créer des Ephores nouveaux,
Et par eux vous livrer au glaive des bourreaux.
Vous connoissez, Seigneur, leur puissance suprême :
Ces Magistrats altiers bravent le diadême ;
Et, sous le nom sacré de Ministres des Loix,
Sont maîtres de l'Etat & des jours de leurs Rois.

AGIS.

Ami, puisqu'il est vrai que Sparte encor m'appelle,
Je ne suis plus à moi, tous mes soins sont pour elle.
Marchons donc au Sénat ; courons briser les fers
Que forge le Tyran par la main des pervers :
De nos Concitoyens justifions l'estime ;
Confondons des projets enfantés par le crime :
Ou, si mon ennemi parvient à m'accabler,
Que mon dernier soupir le fasse encor trembler.

(*Agis & Lysander sortent*).

SCENE VII.

AGÉSISTRATE, seule.

Dieux, qui jettez sur nous un regard plus propice,
Eclatez, il est temps, armez votre justice ;
Echauffez par ma voix les timides esprits
De ce Peuple qui vient de me rendre mon fils !
Grands Dieux, par ses vertus, ce Héros doit vous plaire !
Donnez de l'énergie aux accens de sa mere :
Et Sparte ranimant son antique fierté,
La Nature pourra plus que la liberté.

Fin du second Acte.

ACTE III.

SCENE PREMIERE.

LÉONIDAS, AMPHARÈS, GARDES.

LÉONIDAS *à ses Gardes*.

Si le Peuple paroît, qu'on fasse ouvrir les portes.
 (*les Gardes sortent*).
 (*à Amphares*).
Tandis que le Palais est rempli de cohortes,
Que j'y tiens au besoin des combattans tout prêts,
Tout offre, tu le vois, l'image de la paix.
Mon gendre va venir. Cher Amphares, admire
Comme j'ai su cacher le piége où je l'attire.
J'ai chassé du Sénat ceux dont les intérêts
Ou la haine auroient pu traverser mes projets :
Le reste m'est soumis, & s'empresse à me plaire ;
Ephores, Sénateurs, tous servent ma colere :
La victime, Amphares, ne peut plus m'échapper.
Mais aussi je me perds, si j'hésite à frapper.
Ces Ephores nouveaux, que ma voix vient d'élire,
Ces Sénateurs vendus, que l'avarice inspire,
Ces Soldats, que l'or seul à ma suite a traînés,
Ces amis, tels que toi, par le cœur enchaînés,

Si je tarde un inſtant, ſi ma haine differe,
Seront pour ma défenſe une foible barriere
Contre un Peuple nombreux, qui, par Lycurgue armé,
Fit voir jadis un Peuple en Héros transformé.
Vois juſqu'où ſon audace eſt déjà parvenue!
Je puis tout; cependant il vient, preſque à ma vue,
D'arracher de ces lieux mon ennemi mortel.
Les traîtres l'ont rendu cent fois plus criminel.
Point de pardon; il faut que le perfide expire,
Si je veux aſſurer mes jours & mon Empire:
Et tous épouvantés, rentrant dans le devoir,
Même étant opprimés, béniront mon pouvoir.

AMPHARÈS.

Hâtez donc ce moment: le Sénat implacable,
Pour prononcer l'Arrêt, n'attend que le coupable:
Il ne vous reſte plus, Seigneur, qu'à le livrer.

LÉONIDAS.

Je viens des mains du Peuple, Ami, le retirer.
La force juſqu'ici m'a donné l'avantage;
La ruſe maintenant doit couronner l'ouvrage:
Et ſi je puis compter ſur l'eſpoir qui me luit,
Mon triomphe s'acheve au milieu de la nuit.
J'ai propoſé la paix: par ma feinte abuſée,
Ma fille m'abandonne une victoire aiſée.
Il falloit attirer mon rival en ces lieux.
Ami, tout réuſſit au-delà de mes vœux:
Chélonis, ſur la foi de cette paix offerte,
Elle-même conduit ma victime à ſa perte,
Et craint en ce moment d'autant moins mon courroux,
Que tout le Peuple ici doit ſuivre ſon époux.
Tu ſais combien le Peuple eſt crédule & volage;
Il prendra pour pitié le calme de la rage.

Pour arracher Agis, je m'en vais tout tenter,
Et je te laisse après le soin de l'arrêter.

AMPHARÈS.

Je tremble qu'enhardi par le fils & la mere,
Ce Peuple à vos desirs ne se montre contraire;
Qu'il ne résiste enfin.

LÉONIDAS.

 S'il l'ose, il est perdu.
Ennemis & Sujets, tout sera confondu :
Tu verras les Soldats que mon Palais recele,
Sortir, fondre à ma voix sur ce troupeau rébelle;
Et, ce choc imprévu glaçant les plus vaillans,
D'un jeune audacieux triompher mes vieux ans.
Je dois beaucoup sans doute à ton heureuse adresse :
Tu sais quel prix t'attend ; je tiendrai ma promesse :
Le superbe abattu, sa Couronne est à toi.
Va, ne perds point de temps ; fais venir près de moi
Les Riches & les Grands attachés à ma cause :
Songe que sur ton zele, ami, je me repose.

AMPHARÈS.

Je sers votre vengeance & cours vous obéir.

 (*Il sort.*)

SCENE II.

LÉONIDAS, *seul.*

L'ÉCLAT d'une couronne a pu seul t'éblouir.
Quel fruit esperes-tu d'un lâche ministere!
Tu n'es que l'instrument qu'a choisi ma colere;
Pour arrêter ton Roi, juge de mes mépris,

 Parmi

TRAGEDIE.

Parmi tant de méchans, c'est toi seul que j'ai pris.
Je sens avec plaisir, traître, que je t'abhorre.
Tu sembles fuir le Trône; & ton œil le dévore;
Mais ne te flatte pas que je t'y laisse asseoir.
Comment l'as-tu formé, ce ridicule espoir ?
Celui qui peut livrer son bienfaiteur, son Maître,
Deviendra mon bourreau, pour peu qu'il gagne à l'être.
C'est en l'exterminant qu'il me sera permis
De me croire vainqueur de tous mes ennemis :
Quand tu ne seras plus, je cesserai de craindre.
Avec lui cependant il m'importe de feindre :
Agis respire encore, & j'ai besoin d'un bras,
Qui d'un meurtre nouveau ne s'épouvante pas.
Le perfide, tout plein du Démon qui l'entraîne,
Lui seul va se charger de la publique haine,
Lui seul va me venger.... Eh ! quelle joie, ô Dieux,
De pouvoir se baigner dans un sang odieux,
Et, dirigeant le fer dont périt la victime,
D'attacher sur autrui toute l'horreur du crime !...
Mais j'apperçois ma fille.

SCENE III.
LÉONIDAS, CHÉLONIS.

LÉONIDAS.

Apportez-vous la paix,
Chélonis ? Mes desirs seront-ils satisfaits ?

CHÉLONIS.

Que cet empressement, Seigneur, flatte mon ame !
Ah ! puissé-je en ce jour, me montrant fille & femme,

C

Réunir à jamais mon pere & mon époux !
Je mets tout mon bonheur, tout mon espoir en vous.
Dans ce Palais bientôt paroîtra votre gendre....
Je sens un mouvement que je ne puis comprendre....
Dieux, si l'on me trompoit ! Mais, non ; j'ai votre foi.
Pardonnez à ce cœur qui frémit malgré moi :
Je m'en vais l'attaquer avec tout mon courage ;
Ses indignes terreurs sont pour vous un outrage :
Je le vaincrai ; je veux qu'il ne lui soit permis
Ni crainte, ni soupçon, quand mon pere a promis.

LÉONIDAS.

Agis à mes bontés est-il enfin sensible ?

CHÉLONIS.

Hélas, l'adversité rend souvent inflexible !
Agis est jeune, fier, de la gloire amoureux :
Mais on tient rarement contre un cœur généreux...
On vient... c'est mon époux que le Peuple environne.
Ah, mon pere, songez qu'à vous je m'abandonne !

LÉONIDAS.

Ne craignez rien ; sur-tout prêtez-moi votre appui,
Ma fille ; &, s'il le faut, sauvons-le malgré lui.

TRAGÉDIE.

SCENE IV.

LÉONIDAS, CHELONIS, AGIS, AGÉSISTRATE, LYSANDER, AMPHARÈS, *anciens* ÉPHORES *&* SÉNATEURS; PEUPLE, *du côté d'Agis;* RICHES *&* GRANDS, *du côté de Léonidas, avec Campharès; chaque Parti entrant par le côté opposé à l'autre.*

AGIS.

Du sang de mes Sujets dans tous les temps avare,
Fuyant l'odieux nom de Roi dur & barbare,
Adorant mon pays & voulant le prouver,
Je n'ai point consulté pour venir te trouver.
Montrons qui de nous deux le chérit davantage :
Ce combat vertueux doit plaire au vrai courage.
Tu peux, Léonidas, à jamais t'illustrer....
Que dis-je ! Veux-tu voir Sparte t'idolâtrer ?
Considere un moment la misere publique,
Et, Roi, fais sur toi-même un effort héroïque.
(*montrant le Peuple.*)
Use envers tes enfans de générosité ;
Rétablis parmi nous la douce égalité :
Et celui qui tantôt a bravé ta colere,
Fier de t'appartenir, de t'appeller son pere,
Pour ce rare bienfait donnant l'exemple à tous,
Va le premier ici tomber à tes genoux.

LÉONIDAS.

Prosternant à mes pieds ainsi ton diadême,
Tu penses m'amener à t'obéir moi-même :

Je vois tous tes desseins. Vous, Peuple, écoutez-moi.
Je veux la paix, je l'offre ici de bonne foi ;
Je consens d'oublier mon offense passée :
Mais, si j'en puis bannir l'accablante pensée,
Si, du sort d'un cruel en secret pénétré,
Je donne des leçons de vainqueur modéré,
Qui de vous, lorsqu'enfin je me devrois justice,
A le droit d'exiger un plus grand sacrifice ?
Un Dieu feroit-il plus ! J'étouffe mes fureurs.
On me chassa pourtant du Trône & de vos cœurs.
Je sais qu'en pardonnant, Citoyens, je m'honore :
Mais subissant les loix d'un gendre qui m'abhorre,
Loin de faire éclater ma générosité,
Je paroîtrois forcé par la nécessité :
On me croiroit vaincu, quand c'est moi qui me dompte ;
Ce qui m'est glorieux, tourneroit à ma honte ;
Et je justifierois par ma lâche action
Tout ce que j'éprouvai de persécution.

AGIS.

Que prétends-tu donc ?

LÉONIDAS.

Rendre un époux à ma fille ;
Voir renaître le calme au sein de ma famille ;
Pour le bonheur commun nous réunir tous deux ;
T'éclairer ; de ton cœur éloigner, si je peux,
De cette égalité le projet chimérique.

AGIS.

Je t'entends. O beaux jours de notre République,
O jours de nos vertus, qu'êtes-vous devenus !

LÉONIDAS.

Ne pleure point des jours qui ne reviendront plus ;
Et cesse d'aspirer à des vertus grossieres,

TRAGEDIE.

Fruit de l'égalité chez nos farouches peres,
Qui ne pourroient germer chez un Peuple poli.

AGIS.

Ah ! cruel, dis plutôt chez un Peuple avili !
Proscris l'or : à l'instant tu verras l'injustice,
La dissolution, le luxe, l'avarice,
Ces pestes de l'Etat, ces fléaux destructeurs,
Fuir, laisser un champ libre à nos antiques mœurs.
Sois un nouveau Lycurgue ; une Sparte nouvelle
Va sortir de sa cendre, & plus fiere & plus belle,
Plus féconde en Héros : rends-lui son ornement ;
Ressuscite son juste & saint Gouvernement ;
Rends-nous l'égalité.

LÉONIDAS.

Fanatisme incroyable !
Si le Ciel t'a fait Roi, c'est pour être équitable,
Pour protéger ton Peuple, & non pas de leurs biens
Dépouiller en Tyran de libres Citoyens.

AGIS.

Au lieu d'or, je les veux enrichir de vaillance.

LÉONIDAS.

Tu confonds tous les rangs.

AGIS.

Je bannis l'indigence.

LÉONIDAS.

Les Grecs avec mépris traiteront ta Cité.

AGIS.

Nous les surpasserons en magnanimité.

LÉONIDAS.

Tu veux que tes Sujets en richesses leur cedent.

AGIS.

Ils sauront commander à ceux qui les possedent.

C iij

AGIS,

LÉONIDAS.

Etrange aveuglement !

AGIS.

Toi-même ouvre les yeux.
Qui rendit, réponds-moi, nos ancêtres fameux ?
Ce fut l'égalité : sa noble bienfaisance,
Exilant la misere & la vaine opulence,
Enfanta ces Héros qui, de leurs humbles toits,
Sur la Grece étendoient leur puissance & leurs Loix,
Sans faste en gouvernoient les Peuples & les Villes.
Quelle palme immortelle, aux pas des Thermopyles,
S'éleve jusqu'aux Cieux de ces trois cents tombeaux !
Quelle valeur ! J'y vois trois cents hommes égaux.
O Sparte ! ô mon Pays, ce furent tes Loix sages
Dont la voix enflâma ces généreux courages !
C'est de ton chaste sein qu'en foule sont sortis
Tous ces fiers nourrissons, ces intrépides fils,
Qui furent, tant qu'on vit régner ta regle austere,
Le rempart de la Grece & l'honneur de leur mere.

LÉONIDAS.

Peuple, n'écoutez point ce jeune ambitieux ;
Rejettez loin de vous ses discours captieux :
O Citoyens, tremblez d'en garder la mémoire !
De ce grand changement lui seul auroit la gloire,
Vous d'immenses travaux. Qui peut imaginer
Quelle vie âpre & dure il vous faudroit traîner ;
Combien ces loix de fer vous forgeroient d'entraves !
Sous ce Gouvernement, vous seriez tous esclaves.

AGIS.

Vous serez libres tous.

LÉONIDAS.

Peuple, écartez ces Loix.

TRAGEDIE,
AGIS.
En leur obéiſſant, vous ſerez tous des Rois.
LÉONIDAS.
Lycurgue exigea plus que ne pouvoient des hommes.
AGIS.
Nos aïeux avant lui furent ce que nous ſommes.
LÉONIDAS.
Inſenſé, qu'en fit-il, ſinon des furieux?
Réponds.
AGIS.
Ce qu'il en fit! Au prix de nous, des Dieux!
LÉONIDAS.
Eh bien, pour leur Pays ils prodiguoient leur vie!
Imitons leur valeur & non pas leur folie.
AGIS.
Imiter leur valeur! Ah! barbare, comment
Veux-tu qu'un malheureux combatre vaillamment?
Peut-il s'intéreſſer à la cauſe publique,
S'il ne peut te montrer un Autel domeſtique,
Un ſeul tombeau des ſiens? Qui peut l'encourager?
S'arme-t-il pour ſauver ſes foyers en danger?
Regarde autour de moi; preſque tous ſans aſyle
Sont autant de bannis, même au ſein de leur Ville:
Ce Peuple dégradé, ſans fortune, ſans rang,
Pour tous ces Grands, pour toi, verſera-t-il ſon ſang?
Ira-t-il au combat, jouet de tes caprices,
Privé de tout, mourir pour tes folles délices?
Peuple, s'il n'eſt touché de votre adverſité,
Quels malheurs pourſuivront vótre poſtérité!
O Dieux de mon Pays, rendez vain ce préſage!
Mais je vois nos neveux rampans dans l'eſclavage
A gémir ſous le joug en naiſſant condamnés
Des mortels je les vois les plus infortunés,

AGIS,

Enfans déshérités, proscrits par la Nature,
Arracher à la terre un peu de nourriture;
Stupides, abattus, de leurs fers tout meurtris;
Du Monde sur la Grece attirer le mépris.

LÉONIDAS.

Viens devant le Sénat : de nos débats Arbitre,
Lui seul doit prononcer.

AGIS.

De ce superbe titre,
Par tes Concitoyens jadis si respecté,
Oses-tu profaner ainsi la dignité ?
C'est chez mon Peuple seul que je cherche un refuge.
Quel est-il ce Sénat, que tu nommes mon Juge ?
Je n'y vois qu'un ramas d'hommes vils & perdus,
Honte de la Patrie, à son Tyran vendus,
Et qui, pour assouvir la soif qui les domine,
De moi, de mon pays, ont juré la ruine.

(*Montrant les anciens Sénateurs.*)

Les nobles défenseurs du Peuple & de l'Etat,
Ces augustes Vieillards, vrais membres du Sénat,
Osent lever le front contre la tyrannie;
Et, plus que le trépas fuyant l'ignominie,
Rougiroient de vaquer à leur emploi sacré
Avec des scélérats qui l'ont déshonoré.
Appelle-t-on Sénat le repaire du crime,
Où, sans autorité ni pouvoir légitime,
Un Despote entouré d'armes & de bourreaux,
Casse des Magistrats, en élit de nouveaux,
Et, ne le remplissant que de ses créatures,
Du glaive saint des Loix arme des mains impures?

LYSANDER.

Le Peuple a trop souffert: qu'on termine ses maux,

TRAGEDIE.
UN SPARTIATE.

Oui, fans plus différer; nous voulons être égaux.

LÉONIDAS.

A moi, Soldats!
(*Une troupe de Soldats paroît; le Peuple frémit & fait quelques pas contre le Tyran.*)

AGÉSISTRATE.

O Ciel!

CHÉLONIS, *à fon pere.*

M'auriez-vous abufée?

AGIS.

Je reconnois la paix qu'il nous a propofée.

LÉONIDAS.

En eft-il dont l'audace affronte mon courroux?

LYSANDER.

Il n'en eft point ici qui ne brave tes coups.

LÉONIDAS.

Téméraires!...

CHÉLONIS.

Mon pere.... Agis.... Je vous fupplie!...

AGÉSISTRATE.

Agis, fois vertueux, ou renonce à la vie.

AGIS.

Je vais la vendre cher.

LÉONIDAS, *s'avançant au milieu des deux partis.*

Soldats, Peuples, écoutez.
(*à Agis, Agéfiftrate, & aux anciens Sénateurs.*)
Et vous, connoiffez mieux à qui vous infultez.
Quoi! loin que les vaincus implorent ma clémence,
Leur orgueil ofe encor défier ma vengeance!

Qui vois-je contre moi ! des femmes, des vieillards,
Un peuple défarmé !... Porte ici tes regards,
 (*Montrant ceux de fon parti.*)
Agis : bien qu'à l'effroi tu fois inacceffible,
Contemple ces Guerriers, cette troupe invincible,
Et juge du deftin qui tous deux nous attend.

AGIS.

Tu vaincras, nous mourrons.

LÉONIDAS.

 Eh bien, voici l'inftant
De vous punir, ingrats, comme je le defire !
Depuis deux ans entiers à ce moment j'afpire.
Profcrit, perfécuté, je n'ai jamais fléchi :
De mon amour pour vous par l'exil affranchi,
Ne devant refpirer que pour votre ruine,
Je vais vous étonner : chacun de vous s'obftine
A n'accepter la paix qu'avec l'égalité ;
Lorfque tout doit plier fous mon autorité,
Que je puis commander, j'y foufcris.

AGIS.

 Dieux, qu'entends-je

LÉONIDAS.

De fes Sujets ainfi Léonidas fe venge.

AMPHARÈS.

Nos Rois n'ont pas le droit....

LYSANDER.

 Tous deux font réunis ;
Et des Rois bienfaifans les droits font infinis.

LÉONIDAS.

Allons aux pieds des Dieux dépofer notre haine,
Agis : pour mériter leur bonté fouveraine,

TRAGÉDIE.

D'un pieux sacrifice ordonne les apprêts;
Devant les Immortels nous jurerons la paix.
AGIS.
O joie inespérée ! ô moment plein de charmes !
Cet effort est si beau, qu'il m'arrache des larmes,
Ton courroux abusant de ma crédulité
Oseroit-il des Dieux braver la Majesté ?
Pourrois-tu dans le Temple entraîner ta victime ?
Viens, j'aime mieux mourir que soupçonner un crime.
LYSANDER.
Allons, Peuple, aux Autels bénir notre destin.
(*Ils sortent tous.*)
LÉONIDAS, à *Ampharès*, à part.
Assemble le Sénat : mon triomphe est certain.

Fin du troisieme Acte.

ACTE IV.

SCENE PREMIERE.

AGIS *enchaîné*, LÉONIDAS, GARDES.

AGIS.

APRÈS avoir aux Dieux offert un sacrifice,
Contre la trahison invoqué leur justice,
Au milieu d'un festin, ta lâche impiété
Viole ainsi les droits de l'hospitalité !
Quand, loin de soupçonner une action si noire,
Je loue avec transport ta derniere victoire,
Ampharès, digne Chef de tes complots pervers,
Au nom d'un vil Sénat, me fait charger de fers !
On m'arrache des bras de ta fille tremblante !
On l'entraîne à mes yeux ! une troupe insolente
Sur elle ose porter de parricides mains !
Temple, Autels, vains garants des fermens les plus saints,
Festin qu'il a souillé, palais, Dieux domestiques,
 (*Aux Gardes*).
Vous, cruels, qui servez ses fureurs tyranniques,
Contre un parjure ici je vous atteste tous ;
Ici je le dévoue à l'infernal courroux,
Et je maudis sa tête infame & détestée.

AGIS, TRAGÉDIE.

LÉONIDAS.

Je foulerai bientôt la tienne enfanglantée.

AGIS.

Dieux du Styx, écoutez mon imprécation !

LÉONIDAS.

Malheureux, je rends grace à ton ambition
De t'avoir aveuglé jufqu'à te laiffer croire
Que d'une offenfe ainfi je perdois la mémoire.
Puiffes-tu pénétrer dans le fond de mon cœur !
Puiffes-tu voir combien, charmé de ton erreur,
Il jouit en fecret d'être nommé parjure,
Quand ton fang abhorré va laver mon injure !
Il eût déjà coulé, perfide ; mais tes yeux
Ne devant plus s'ouvrir à la clarté des Cieux,
Puifque cette nuit même à jamais je les ferme,
J'ai voulu de tes jours empoifonner le terme.
Connois mes fentimens, avant que d'expirer,
Et qu'ils fervent encore à te défefpérer.
Apprends donc que j'admire, & plus que toi peut-être,
Ces Loix que tous tes foins n'ont pu faire renaître ;
Que des Gouvernemens le plus beau felon moi,
Eft celui qu'on m'a vu rabaiffer devant toi,
Ne pouvant endurer qu'un mortel me dédaigne,
Et de fon nom fameux veuille éclipfer mon regne ;
Qu'enfin, fans ton orgueil & mon reffentiment,
Lycurgue du tombeau fortiroit triomphant.

AGIS.

Quoi !... Mais non ; d'un cœur bas je vois le ftratagême :
Il fe méprife tant, qu'il s'impofe à lui-même.

LÉONIDAS.

Gémis d'avoir rendu ton Peuple malheureux.

AGIS.
Ma mere est libre encor.
LÉONIDAS.
Qu'un désespoir affreux,
Que le remords sans cesse importune ton ombre!
AGIS.
Dieux! quels seront les tiens pour tes forfaits sans nombre!
LÉONIDAS.
Va, meurs; & qu'à ce prix je m'en voie assiégé!
AGIS.
Quel châtiment t'attend!
LÉONIDAS.
Je me serai vengé.
AGIS.
Chere postérité, qui me rendras justice,
Je m'en remets à toi du soin de son supplice!
Mais quelle est mon erreur? Il ne possede pas
Ce sentiment divin qui survit au trépas:
Je vois son nom poursuivre en vain sa race infame;
Il ne redoute rien : les Tyrans n'ont point d'ame.
LÉONIDAS.
Qu'on l'éloigne un instant; tes cris sont superflus.
(*Agis sort*).
Perfide, avant le jour je ne les craindrai plus.
(*Le Sénat paroit*).

SCENE II.

LEONIDAS, AMPHARES, quatre ÉPHORES, SÉNATEURS.

LÉONIDAS.

Mais je vois ce Sénat créé pour ma vengeance,
Ridicule fantôme armé de la puissance,
A toutes mes fureurs soumis aveuglément,
Et que j'anéantis, s'il s'oublie un moment.
(A Apharès, à part, sur le devant du Théâtre).
As-tu bien réchauffé leur courroux & leur zele ?

AMPHARÈS.

Ils semblent tous venger une propre querelle.

LÉONIDAS.

Ephores, Sénateurs, en ce lieu, devant vous
Va paroître l'ingrat qui nous outragea tous :
S'il est digne de mort, que rien ne vous arrête ;
Et que le traître apprenne, aux dépens de sa tête,
Que ce Corps qu'il méprise entreprend quelquefois
D'abaisser le superbe & de punir ses Rois.

AMPHARÈS.

Périsse avec Agis qui voudroit le défendre !

LÉONIDAS.

C'est à vous, mes amis, que j'immole mon gendre.
Barbare envers moi-même, oui, ce n'est que pour vous
Que j'arrache à ma fille un criminel époux.
Plût au Ciel qu'à moi seul Agis eût fait injure !
Que j'aurois avec joie écouté la Nature,

Et qu'il m'eût été doux de pouvoir pardonner !
Soutenez mon courage ; &, sans examiner
Si je verse des pleurs sur ma triste victoire,
Ordonnez son trépas, s'il sert à votre gloire ;
Et, dévouant sa tête à votre sûreté,
Remplissez le serment que je vous ai dicté.
(*Aux Soldats*).
Qu'on fasse entrer Agis.

(*Le Sénat s'assied*).

AMPHARÈS.

Prévenons sa furie :
Un Roi jamais en vain n'a tremblé pour sa vie ;
Et l'on a vu souvent un instant de lenteur
Eriger la victime en sacrificateur.

LÉONIDAS.

Je l'apperçois. Tout dort ; la nuit vous favorise ;
Le Palais est muni contre toute surprise.

SCENE III.

Les mêmes, AGIS, *au milieu des Soldats.*
(*Personne ne se leve lorsqu'il entre.*)

AGIS.

Voila donc ce Sénat, ces Ministres des Loix,
Ces demi-Dieux mortels qui regnent sur les Rois ;
Voilà ces Magistrats, à qui la Tyrannie
A conféré le droit d'ordonner de ma vie.
Pour eux, Léonidas, ne dois-tu pas rougir
Du rôle avilissant que tu leur fais remplir ?

Les

Les aurois-tu placés dans un rang si sublime ;
Afin qu'un plus grand jour vînt éclairer leur crime ?
Parle ; qui ta fureur prétend-elle outrager ?
Est-ce d'eux ou de moi que tu veux te venger ?

LÉONIDAS.

J'admire qu'un mortel avec cette impuissance
Ait le front d'allier une telle arrogance !
Dis-moi si ton vainqueur peut en être irrité.
Ephores, Sénateurs, que sa témérité
N'altere point en vous cet esprit équitable,
Qui doit vous diriger en jugeant un coupable ;
Eloignez de vos cœurs, libres de passions,
La haine qui toujours naît des divisions ;
Oubliez, s'il se peut, que vous êtes des hommes.

AGIS.

O ma chere Patrie, en quelles mains nous sommes !
Le plus affreux Tyran que la Grece ait connu
Dicte à des assassins des leçons de vertu !

AMPHARÈS.

Agis, plus de respect.

AGIS.

J'étois loin de m'attendre
Qu'à mon respect jamais Ampharès dût prétendre.

AMPHARÈS.

Roi de Sparte, écoutez. Qui put vous engager ?...

AGIS.

Esclave, de quel droit viens-tu m'interroger ?

AMPHARÈS.

Ephore, je le puis : ce droit, ce droit suprême,
Je le tiens de la Loi, qui juge les Rois même.

D

AGIS,

AGIS.

D'un coup victorieux tu crois m'avoir frappé?
Je ne reconnois point un pouvoir usurpé,
Etabli sur le crime & sur la violence:
Despotisme cruel qu'érige la vengeance.
Au milieu des brigands si le sort m'eût jetté,
Me serois-je soumis à leur autorité?
Eh bien, Tyrans, la vôtre est-elle mieux fondée?
Est-il un Citoyen d'ame assez dégradée,
Pour fléchir devant vous, hommes vils & pervers?
C'est pour vous, pour vos fils, que vous forgez des fers.

AMPHARÈS.

Une seconde fois, arrêtez, téméraire;
Du Sénat indigné redoutez la colere.
La Loi punit de mort quiconque a résolu
D'usurper sur les siens un empire absolu.
Pourquoi, d'un Peuple vain mendiant le suffrage,
Prétendiez-vous du riche envahir l'héritage?
De nos possessions à quel droit disposer?
Deux ans vous n'avez fait que nous tyranniser,
Usant insolemment d'un pouvoir sans limites:
Vous alliez achetant d'infames satellites,
Un tas d'hommes perdus, qui, pour prix de nos biens
Vous devoient asservir tous vos Concitoyens.
Le Sénat vous accuse en qualité de traître,
D'ennemi de l'Etat.

AGIS, *à la Statue de Lycurgue.*

O Lycurgue! ô mon maître!
Législateur sublime autant que vertueux,
Que la terre étonnée éleve au rang des Dieux,

TRAGEDIE.

Grand homme, que mon ame a choisi pour modele,
De quel œil peux-tu voir une troupe rebelle
S'arroger hautement le pouvoir d'arrêter
Et de juger un Roi qui voulut t'imiter!
Ici reconnois-tu ce Tribunal suprême
Qui réprima souvent l'orgueil du diadême;
Ce Sénat d'où fuyoit le vice épouvanté;
Temple auguste où régnoient les mœurs & l'équité!
Et vous, nobles aïeux, sages dépositaires
D'un pouvoir envahi par des mains mercenaires,
Vous qui jugiez les Rois, &, loin de m'avilir,
Qui m'eussiez rendu vain de savoir obéir,
Ne frémissez-vous point, indignés que les crimes
Siégent où commandoient vos vertus magnanimes!

LÉONIDAS.

Prononcez.

AMPHARÈS.

Qu'il périsse!

SECOND ÉPHORE.

Il mérite son sort.
Tout son sang doit couler.

TROISIEME ÉPHORE.

Qu'on le mene à la mort!

SCENE IV.

Les mêmes, un CHEF *de Soldats.*

LE CHEF.

Un vieillard tout courbé, sans défense, sans armes,
Veut entrer : son visage est inondé de larmes ;

D ij

Ses plaintes toucheroient les plus farouches cœurs.
Vos Soldats attendris répandent tous des pleurs :
S'il reste au milieu d'eux, je crains bien....

LÉONIDAS.

Tant d'audace
Mérite un châtiment; qu'il entre.

(*Le Chef sort.*)

AGIS.

Fais-lui grace :
Il te faudroit punir presque tous mes sujets.

SCENE V.

Les précédens, LYSANDER.

LYSANDER, *aux Soldats, au fond du Théâtre.*

Amis, de mes vieux ans vous soulagez le faix;
Je reverrai mon Roi !

AGIS.

C'est Lysander !

LYSANDER.

O crime !
Me trompez-vous, mes yeux ? Est-ce là la victime ?
O nuit ! affreux réveil ! ah, mon Prince ! ah, mon fils !

(*Ils se jettent dans les bras l'un de l'autre.*)

AGIS.

Mon pere !

LYSANDER.

A ma douleur ce nom cher est permis.
Sur mon sein, sur mon cœur souffrez que je vous presse.

TRAGÉDIE.

LÉONIDAS.
Téméraire vieillard, consume ta tendresse,
Et qu'il marche.

LYSANDER.
Où, cruel ?

AGIS.
A la mort.

LYSANDER.
Droits divins!

AGIS, *montrant Léonidas.*
Il a tout violé.

LYSANDER.
Quelles barbares mains
Oseront profaner sa personne sacrée ?
Du saint bandeau royal une tête parée
Dans l'horreur du combat imprime le respect ;
L'ennemi tout sanglant fuit son auguste aspect :
Bravant sa majesté, des Sujets la proscrivent !
Insensés, répondez, quels démons vous poursuivent ?
L'abîme est sous vos pas, il va vous engloutir ;
Hâtez-vous ; détournez, par un prompt repentir,
Des Dieux épouvantés la vengeance implacable ;
Révoquez au plutôt un arrêt exécrable.
Suspends, suspends tes coups, Ciel, qu'ils ont offensé ;
Daigne leur pardonner de l'avoir prononcé !

AMPHARÈS.
Loin de nous repentir, bientôt par son supplice.....

LYSANDER.
Devant le Peuple entier je demande justice ;
Et, si le Roi de Sparte est d'un crime chargé,
C'est-là, c'est au grand jour qu'il doit être jugé.

D iij

AMPHARÈS.

Le Sénat le condamne ; un arrêt équitable
Ordonne......

LYSANDER.

Il ne l'eſt point ; vous voyez le coupable,

LÉONIDAS.

Comment ?

LYSANDER.

Léonidas, c'eſt moi qui t'ai banni ;
Et, tant que je vivrai, le crime eſt impuni.

AGIS.

Où vous emporte, ami, l'excès de votre zele !

LYSANDER.

C'eſt moi qui, ſon Miniſtre & Conſeiller fidele,
Gouvernois dans ſes mains le timon de l'Etat ;
C'eſt moi, Léonidas, qui, Prince du Sénat,
Pour le plus beau projet enflammai le courage
D'un Roi jeune, entraîné par le poids de mon âge ;
C'eſt moi qui, l'ame enfin de tous ſes mouvemens....

AGIS.

Lyſander, arrêtez : ces nobles ſentimens
Découvrent la vertu dont votre ame eſt nourrie ;
Mais, en les avouant, je flétrirois ma vie.
Moi, verſer ſur autrui, par une lâcheté,
Cette gloire où j'aſpire, & qui m'a tant coûté !
Seul j'ai tout entrepris : s'il faut que je ſuccombe,
L'honneur d'avoir oſé me ſuivra dans la tombe ;
Il n'appartient qu'à moi : malgré tous vos efforts,
Agis le portera tout entier chez les morts.

TRAGÉDIE.

LYSANDER.

Vous pourriez l'immoler, ce Héros magnanime!
Vous pourriez....

(*Il se jette à ses genoux.*)

Ah! tombons aux pieds de la victime!
Que mes pleurs....

LÉONIDAS.

Quel es-tu, vieillard audacieux?

LYSANDER.

Sénateur.

AGIS.

(*Montrant les Sénateurs.*)

Et trop pur pour siéger avec eux.

LÉONIDAS.

Toi, Sénateur!

LYSANDER.

Je suis encore plus, je suis homme.

LÉONIDAS.

Voici les Sénateurs.

LYSANDER.

Le Peuple seul les nomme :
Par ce Peuple créé, je le suis malgré toi,
Et viens défendre ici mon Pays & mon Roi.

LÉONIDAS.

Ton obstination....

LYSANDER.

Dis, plutôt ma constance,
Mon intrépide foi.

AGIS.

Voilà ma récompense.

D iv

(*à Léonidas.*)
Si je te reſſemblois, toi, qui fus malheureux,
Trouverois-je, réponds, un ami généreux ?
LYSANDER.
L'homme juſte, mon fils, ſera par-tout le vôtre.
LÉONIDAS.
J'ai voulu juſqu'au bout entendre l'un & l'autre ;
C'eſt aſſez. Dites-vous un éternel adieu.
LYSANDER.
On m'arrachera donc tout ſanglant de ce lieu,
On me déchirera.
LÉONIDAS.
Je ne ſais qui m'arrête....
LYSANDER.
Cruel, ſauve mon Roi.
LÉONIDAS.
Tremble.
LYSANDER.
Voilà ma tête :
J'oſe briguer l'honneur d'une ſi belle fin.
AGIS.
Si vous m'aimez, ceſſez d'envier mon deſtin.
Je ſcelle de mon ſang les droits de ma Patrie ;
Je termine en Héros ma glorieuſe vie ;
Je ſuis libre, & je meurs avec ma liberté,
Vainqueur des ſcélérats qui m'ont perſécuté.
Léonidas, viens voir la vertu triomphante :
Au milieu des bourreaux elle eſt plus éclatante.
Sous les chaînes courbé, mais fier d'avoir vécu,
L'homme de bien jamais ne peut être vaincu ;
Le méchant eſt eſclave au ſein de la victoire.
Je ne puis plus mourir ! Déeſſe de mémoire,

TRAGEDIE.

(*Montrant Léonidas & les Sénateurs.*)

Tu sauras, leur gardant un éternel affront,
Rajeunir les lauriers qui me ceignent le front !
Le nom d'Agis, ce nom qu'illustre mon courage,
En arrachant des pleurs, passera d'âge en âge :
De cent Peuples divers je le vois révéré,
Gravé dans tous les cœurs, & par-tout admiré.
Où suis-je ! quels honneurs ! quelle brillante gloire !
Le pere à ses enfans raconte mon histoire,
S'attendrit avec eux sur mon funeste sort,
Et souhaite à ses fils une semblable mort !
J'ose, Léonidas, te faire une priere :
Epargne ce vieillard ; qu'il rapporte à ma mere
De quel front j'ai reçu l'arrêt de mon trépas.

LYSANDER.

Dans la tombe avec vous je ne descendrois pas ?
Il sait que, de tout temps persécuteur des vices,
C'est moi qui loin de vous écartant les délices,
Et qui, vous découvrant leur dangereux poison,
Contre les voluptés armai votre raison ;
Il sait que mon amour, élevant votre enfance,
Dans votre sein fécond déposa la semence
De ces riches vertus qu'il voit fructifier.
Sa politique enfin me doit sacrifier.

LÉONIDAS, *à part.*

Tu seras satisfait.

AGIS.

Veuillez ne pas me suivre.

LYSANDER.

Tremble, Léonidas, si tu me laisses vivre ;
Je veux rendre ton fils malgré toi vertueux.

LÉONIDAS.

Dans la prison, Soldats, entraînez-les tous deux.

AGIS,

LYSANDER, *aux Soldats.*

Tournez contre moi feul vos parricides armes....
De leurs farouches yeux je vois tomber des larmes !

AGIS, *aux Soldats.*

Béniffez mon trépas, & pleurez les méchans.

LÉONIDAS, *courant à fes Soldats.*

Point de pitié.

LYSANDER.

Venez, fouillez mes cheveux blancs :
Mes cris aux Immortels fauront fe faire entendre ;
J'irai... je forcerai leur juftice à defcendre.

SCENE VI.

Les précédens, un SOLDAT.

LE SOLDAT.

Le péril preffe : on voit à travers des flambeaux
Etinceler le fer de mille javelots.
Les armes à la main, une femme intrépide
Crie au Peuple : « Empêchez, amis, un parricide :
» On vous rend les auteurs du plus noir attentat.
» Brifez vos fers, fauvez mon fils, vous, & l'Etat ».
Ce cri remplit les cœurs de rage & d'épouvante.
La troupe audacieufe à chaque pas augmente.
Hâtez-vous : vos Soldats, prêts à l'exterminer,
Attendent le fignal qu'il vous plaira donner.

LYSANDER.

Le Ciel, le jufte Ciel à la fin nous regarde !

TRAGEDIE.

LÉONIDAS.

Ephores, Sénateurs, faites doubler la garde
Par qui le criminel doit être accompagné,
Et que de toutes parts il soit environné :
Je vole à l'ennemi.

SCENE VII.

LYSANDER, AGIS.

AGIS.

Que mon ame est charmée !
Lycurgue, en un moment j'atteins ta renommée.
Toi, Lysander, pour prix de ta fidélité,
Avec moi je te mene à l'immortalité.

Fin du quatrieme acte.

ACTE V.

SCENE PREMIERE.

CHÉLONIS, *seule.*

J'ERRE dans ce Palais, je cours défespérée,
Sans que fur mes malheurs je puiffe être éclairée !
Soldats cruels!... Irai-je, en voulant les forcer,
Subir encor l'affront de me voir repouffer !
O vous, fameux Héros, dont je fuis defcendue,
Vous, l'honneur de mon fang, jettez fur moi la vue !
Ne me reprochez point un pere criminel ;
Daignez m'encourager du féjour éternel.
Entre vos noms le mien ne prétend nulle place ;
Mais j'ai le noble orgueil d'être de votre race :
Votre feule vertu vous mit au rang des Dieux ;
Pour la vertu je meurs digne de mes aïeux.
Mais quoi, je n'entends point les cris de la vengeance !
De la nuit cependant à travers le filence,
Jufqu'à moi dans ces murs ils auroient dû percer.
Ah ! dans mon ame encor voudrois-tu te gliffer,
Cruel efpoir, qui m'as tant de fois abufée ?
Si pourtant de ce Ciel la colere appaifée

AGIS, TRAGEDIE.

Se contentoit des pleurs qui coulent de mes yeux,
Si mon époux alloit reparoître en ces lieux !...
Je ne sais, mais je sens que malgré moi j'espere ;
Mon cœur s'ouvre à la joie... Il se flatte... O mon pere,
Pourriez-vous rendre vains ces doux pressentimens ?
Protégez mon hymen, respectez mes sermens !
Qu'une seconde fois, sous de meilleurs auspices,
Je tienne mon époux de vos mains bienfaitrices !...
On vient... Grands Dieux, mon sort a-t-il pu vous toucher ?

SCENE II.
CHÉLONIS, LYSANDER,
Troupe de Citoyens.

CHÉLONIS.

Lysander, au trépas venez-vous m'arracher ?

LYSANDER.

Vous êtes libre, ô femme & fille infortunée !

CHÉLONIS.

Je suis libre !... D'Agis quelle est la destinée ?
Vous frémissez !

LYSANDER,
Hélas !

CHÉLONIS.
De grace, expliquez-vous.

LYSANDER.

Armez-vous de courage.

CHÉLONIS.
Ah, je n'ai plus d'époux !
Mon pere a dans son sang trempé ses mains barbares !

LYSANDER.

Les équitables Dieux, de ce pur sang avares,
Sur la tête coupable ont vengé leurs Autels.

CHÉLONIS.

Je ne puis respirer.... Quoi, les Dieux immortels...!
Par pitié, finissez ou comblez ma misere!

LYSANDER.

Votre époux est vainqueur; vous n'avez plus de pere.

CHÉLONIS.

Je succombe.

LYSANDER.

Je plains votre rigoureux sort :
Mais ses crimes, Madame, ont mérité la mort.

CHÉLONIS.

Dans mon pere expirant je ne vois plus de crimes.

LYSANDER.

O Ciel! est-ce bien vous!....

CHÉLONIS.

Mes pleurs sont légitimes.

LYSANDER.

Tremblez; vous trahissez votre époux & l'honneur.

CHÉLONIS.

Barbare, à votre gré déchirez donc mon cœur;
Hâtez, hâtez l'instant de mon heure suprême.

LYSANDER.

Vous frémirez d'horreur. J'ai vu, dans ce lieu même,
Aux pieds d'un vil Sénat votre époux enchaîné,
Sous le fer des bourreaux à périr condamné ;
Je le défends en vain : tous deux on nous entraîne;
De l'horrible prison la porte s'ouvre à peine,
Qu'accourant sur nos pas, soudain le Peuple armé
Y fond de toutes parts de courroux enflammé :

TRAGEDIE.

Léonidas le joint, l'attaque ; on nous enferme.
Là j'ai vu d'un Héros le caractere ferme ;
Des vertus de nos Rois là j'ai vu l'héritier :
Sa mere, son pays, l'occupoient tout entier.
Comme je l'admirois, l'ame d'effroi troublée,
Ampharès s'échappant de l'horrible mêlée,
L'œil hagard, & le bras tout dégouttant de sang,
Entre avec ses bourreaux, marchant au premier rang.
Je pâlis : d'un front calme Agis attend le traître :
La Troupe impie approche ; & moi, couvrant mon Maître
De ce corps épuisé, que j'offre aux assassins,
Un instant je retiens leurs parricides mains.
Leur Chef impatient s'emporte & les menace :
Sa voix les enhardit ; mon désespoir les glace :
Quand votre époux, bravant leurs desseins criminels,
S'avance au milieu d'eux, semblable aux immortels.
Tandis que ces brigands reculent à sa vue,
On enfonce la porte : une femme éperdue
(C'étoit Agésistrate) arme Agis. Le Héros,
Libre à peine, a déjà vu fuir tous ses bourreaux :
La terreur les poursuit ; & le fils & la mere
Triomphent sans obstacle aux yeux de votre pere,
Qui, retrouvant vainqueur l'ennemi qu'il croit mort,
Ose, quoique défait, tenter encore le sort :
Le combat recommence avec plus de furie ;
Chacun des deux côtés vend cherement sa vie.
Par combien de détours le destin rigoureux,
Pour le livrer au crime, entraîne un malheureux !
Agis s'étoit vengé par plus d'un sacrifice :
Un cri le frappe ; il voit sur sa libératrice
Votre pere égaré lever un bras sanglant :
Il s'élance aussi-tôt, l'arrête en l'immolant,
A force de vertu contraint d'être coupable.

CHÉLONIS.

Malheureuse, qu'entends-je? ô destin déplorable!
Lorsqu'au Ciel j'adressois des vœux pour mon époux,
Mon pere en ce moment expiroit sous ses coups.
Agis, que ne viens-tu de ton triomphe horrible
M'étaler tout sanglant le spectacle terrible
Me souiller malgré moi du meurtre paternel,
Exigeant de ma main un laurier criminel?
Tous mes nœuds sont rompus. Ombre chere & sacrée!
Pour toi je veux mourir & m'en crois honorée.
Ton meurtrier barbare....

LYSANDER.

 Immoler ses parens,
Quand sur un Peuple libre ils regnent en Tyrans,
C'est un crime sacré que les Dieux applaudissent.

CHÉLONIS.

A peine on l'a commis, que les Dieux le punissent.

LYSANDER.

Redoutez leur courroux. Agis poursuit de près
Un reste d'Etrangers que commande Ampharès.
Je l'entends; il s'approche. Au nom des Dieux, Madame,
Renfermez devant lui les transports de votre ame!

CHÉLONIS.

Où me cacher?

LYSANDER, *appercevant Agis soutenu par les siens.*

 Que vois-je! O nuit pleine d'horreur!

CHÉLONIS, *sans regarder Agis.*

Ah! fuyons, dérobons mes larmes au vainqueur!

SCENE

TRAGÉDIE.

SCENE III.
LYSANDER, CHÉLONIS, AGIS, *soutenu par une Troupe de Citoyens armés ; l'ancien Sénat.*

AGIS.

Ou vas-tu, Chélonis ! A ta flamme fidelle,
Regarde Agis.

LYSANDER.

Mon Roi !

AGIS.

Ma blessure est mortelle;
Chélonis ; que mes yeux soient fermés par ta main.

CHÉLONIS *regardant Agis.*

Quel objet ! Dieux, le fer est encor dans son sein !
Un seul jour me ravit mon époux & mon pere !

AGIS.

Ampharès l'a vengé.
 (*A l'un des Citoyens*).
 Qu'on rappelle ma mere :
Je l'ai vue attachée au pas du meurtrier.
 (*Aux autres Citoyens*).
A-t-on, braves amis, sauvé mon bouclier ?
 (*On le lui présente*).
Je meurs au lit d'honneur, & Sparte est triomphante
 (*Montrant le fer qu'il a dans le sein*).
Ce fer seul arrêtant mon ame impatiente,
Loin de troubler ma fin jurez-moi, Sénateurs,
De ne me décerner les suprêmes honneurs,
Qu'après avoir du Peuple assuré la fortune :
Que la gloire avec vous m'en soit encor commune !

E

Mort, que je fois préfent au partage des biens ;
Qu'on m'inhume l'égal de mes Concitoyens !
Avant qu'entiérement votre Roi difparoiffe,
Devant fes yeux éteints que Lycurgue renaiffe !
Mes reftes adorés par mes heureux Sujets,
Dans la tombe enfermés, dormiront plus en paix.

LYSANDER.

Nous jurons d'obéir.

AGIS à *Chélonis*.

Admire ici ma gloire :
J'entre dans le tombeau fuivi de la Victoire ;
Au fort jaloux la mort défend de m'outrager.

SCENE IV & derniere.

Les Précédens, AGÉSISTRATE *armée*, *le* PEUPLE *armé*.

AGÉSISTRATE.

Meurs fatisfait, mon fils ; je viens de te venger.
Ampharès m'échappoit : frémiffante de rage,
A travers fes Soldats je me fais un paffage ;
J'atteins le meurtrier, & d'un bras furieux,
Je plonge ce poignard dans fon flanc odieux ;
Et, mes fanglantes mains déchirant le barbare,
Il court de fes forfaits effrayer le Tartare.

LYSANDER.

O courage !

AGÉSISTRATE.

Pourquoi cette fombre douleur ?
Pleureroit-on mon fils moiffonné dans fa fleur ?

TRAGÉDIE.

Ou, loin de rendre hommage au succès de ses armes,
A l'oppresseur détruit donneroit-on des larmes?
Embrasse-moi, mon fils. Puissent ainsi mourir
Tous ceux que dans son sein Sparte daigne nourrir!
Puissent ainsi, bravant leurs pertes domestiques,
Les mères n'applaudir qu'aux victoires publiques!
Sparte s'en va renaître: est-ce trop acheter
L'inestimable honneur de la ressusciter?

AGIS.

Quel exemple pour toi, Chélonis!

AGÉSISTRATE.

 Viens, ma fille;
Toi, qui me tiendras lieu désormais de famille,
Sois digne du Héros qui partagea ton lit.

CHÉLONIS.

Après tous mes malheurs le jour m'est interdit:
Le fer auroit déjà terminé ma carriere;
Mais, hélas! c'est à moi de fermer sa paupiere.

AGIS.

Tu mourrois sans honneur. Forme un dessein plus beau;
Sois Citoyenne; érige à ma cendre un tombeau.
J'ai vengé mon pays: qu'il retrouve en ma femme
Ma digne veuve, & non la fille d'un infâme.
Vis; & ma mere, & toi, consacrez ce grand jour.

AGÉSISTRATE.

Quel fils, ô mon Pays, t'immole mon amour!

AGIS.

C'est pour lui, Citoyens, que je cesse de vivre;
Je vous legue, en mourant, ce bel exemple à suivre.

CHÉLONIS, *se précipitant sur Agis.*

Il expire!

AGIS, TRAGÉDIE.

AGÉSISTRATE.

Arrêtez: ses manes courroucés
Rougissent, en voyant les pleurs que vous versez.
Vous fûtes son épouse, imitez son courage.
Dieux immortels, ô vous, dont Agis est l'image,
Vous connûtes mes vœux, lorsque je l'enfantai:
Ils sont remplis; mon fils meurt pour la liberté!
Je suis, par ses vertus, la plus fiere des meres:
Il rentre avec honneur dans le sein de ses peres;
Et, si je le pleurois vengeur de son Pays,
Pourrois-je m'appeller la mere d'un tel fils?
Aussi-tôt que du jour renaîtra la lumiere,
Célébrons dignement aux yeux de Sparte entiere
Un Héros que sa mort égale aux Immortels,
Et que par-tout l'encens fume sur les Autels.

APPROBATION.

J'AI lu, par ordre de Monsieur le Lieutenant-Général de Police, un Manuscrit, intitulé: *Agis, Tragédie*; & je n'y ai rien trouvé qui m'ait paru devoir en empêcher la Représentation, ni l'Impression. A Paris, ce 12 Mars 1782. *SUARD.*

PERMISSION.

Vu l'Approbation, permis de représenter & d'imprimer. A Paris, ce 13 Mars 1782.

LENOIR.

www.ingramcontent.com/pod-product-compliance
Lightning Source LLC
Chambersburg PA
CBHW071423220526
45469CB00004B/1401